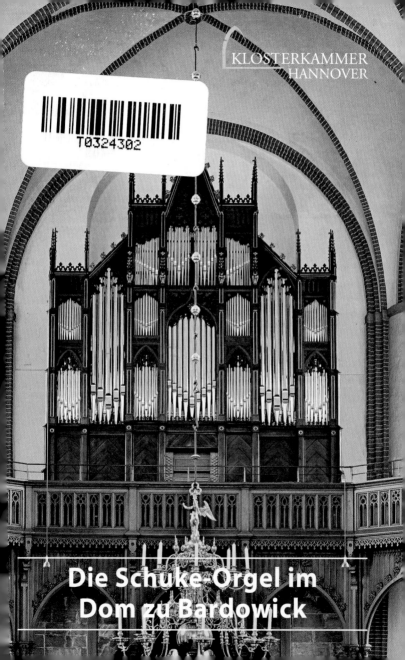

KLOSTERKAMMER
HANNOVER

T0324302

Die Schuke-Orgel im Dom zu Bardowick

Die Schuke-Orgel im Dom zu Bardowick

Grußwort

Hans-Christian Biallas,
Präsident der Klosterkammer Hannover

Liebe Orgelmusikfreunde,

innerhalb von nur 53 Monaten haben vier Kirchen im Bereich der Klosterkammer Hannover eine neue große Orgel erhalten. Es erfüllt mich mit Dankbarkeit und Freude, dass nun auch im Bardowicker Dom nach langen Jahren wieder eine nicht nur funktionstüchtige, sondern auch technisch und klangästhetisch besonders hochstehende Orgel erklingt. Sie ist das Gemeinschaftswerk vieler: der Potsdamer Orgelwerkstatt Schuke, der Handwerksfirmen, die begleitend tätig waren, des Orgelsachverständigen der Klosterkammer, der Domgemeinde, der zahlreichen Spenderinnen und Spender und nicht zuletzt der Klosterkammer selbst. Sie alle haben dazu beigetragen, dass ein Orgelneubau möglich wurde, der mit seinen 45 Registern zu den derzeit größten in Niedersachsen gehört und der der gottesdienstlichen, kirchenmusikalischen, geschichtlichen und architektonischen Bedeutung des Domes entspricht.

Für die Klosterkammer ist der Orgelneubau nicht nur eine Maßnahme zur Erhaltung und Nutzbarkeit von Stiftungsvermögen. Er ist auch ein Beispiel für die Erfüllung der umfangreichen Leistungsverpflichtungen des Allgemeinen Hannoverschen Klosterfonds gegenüber evangelischen und katholischen Kirchengemeinden. Diese Leistungsverpflichtungen sind entstanden durch die Übertragung von ehemaligem Kirchenvermögen auf den Klosterfonds. In Bardowick ging mit Gesetz vom 24. Januar 1850 das Vermögen des mit Gesetz vom 5. September 1848 aufgelösten Chorherrenstifts auf den Klosterfonds über.

Mit der Erhaltung von Kirchengebäuden und Klöstern trägt die Klosterkammer maßgeblich zur Pflege des niedersächsischen Kulturerbes bei und schafft zugleich den Rahmen für Gottesdienst, innere Einkehr

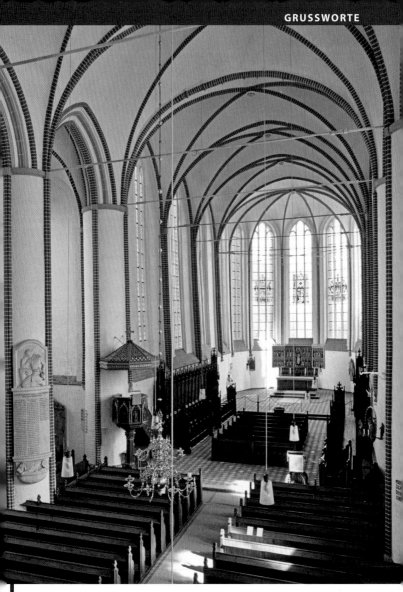

Blick von der Orgelempore des Bardowicker Domes

und kulturelle wie persönliche Beheimatung. Damit untrennbar verbunden ist die Kirchen- und geistliche Musik und besonders die Orgelmusik. Die Orgelmusik mit ihrem unermesslichen Reichtum ist ein wesentlicher Bestandteil des gottesdienstlichen und kulturellen Lebens.

Die neue Schuke-Orgel im Bardowicker Dom erweitert und vervollkommnet das stilistische Profil der vielgestaltigen Lüneburger Orgellandschaft und wird Bardowick als Zentrum der Kirchenmusik stärken.

Meinen Dank an alle, die am Bau der Orgel beteiligt waren, verbinde ich mit dem Wunsch, dass Gottes Segen auf der neuen »Königin der Instrumente« im Dom St. Peter und Paul liegen möge.

Grußwort

Detlev Saffran, Vorsitzender des Kirchenvorstandes der
Ev.-luth. Kirchengemeinde St. Peter und Paul Bardowick

Liebe Gemeinde, liebe Gäste und Besucher im Dom zu Bardowick,

mit dem Bau der neuen Schuke-Orgel für den Dom zu Bardowick wird die Kirchenmusik in der Ev.-luth. Kirchengemeinde St. Peter und Paul zu Bardowick nachhaltig gesichert und auf ein neues, bislang unerreichtes Niveau gehoben. Die neue Schuke-Orgel ist ein würdiges und angemessenes Instrument für den historisch so bedeutsamen Bardowicker Dom.

Der von der Klosterkammer Hannover vertretene Allgemeine Hannoversche Klosterfonds als Eigentümer des Domes ist in Zusammenarbeit mit der Kirchengemeinde seiner Orgelbauverpflichtung für den Bardowicker Dom in vorbildlicher Weise gerecht geworden. Besonderer Dank gebührt den orgelbaubegleitenden Architekten der Klosterkammer, Frau Hoheisel und Herrn Benhöfer.

Die Kirchengemeinde Bardowick ist dem Orgelsachverständigen Professor Harald Vogel und Domorganist Peter Johannes Elflein für die sorgfältige Erarbeitung der Disposition der neuen Orgel und die stets konstruktive Begleitung der gesamten Baumaßnahme sehr dankbar. Dazu kommt, dass sich die Auswahl der Firma Alexander Schuke Or-

Am Tag der Orgelweihe: Hans-Christian Biallas, Präsident der Klosterkammer Hannover; Detlev Saffran, Vorsitzender des Kirchenvorstandes; Dieter Rathing, Landessuperintendent; Derik Mennrich, Pastor der Domgemeinde (von links)

gelbau GmbH aus Werder (Havel) bei Potsdam als wahrer »Glücksgriff« erwiesen hat.

Von den reinen Orgelbaukosten in Höhe von ca. 689.000 Euro trägt die Kirchengemeinde einen Anteil in Höhe von ca. 140.000 Euro. Diese Summe ist zu einem großen Teil von vielen Spendern aus unserer Kirchengemeinde aufgebracht worden. Dank allen, die uns bei diesem »Jahrhundertprojekt« unterstützt haben.

Dank gebührt auch den ehrenamtlichen Mitgliedern des Orgelbauausschusses des Kirchenvorstandes für die kontinuierliche und verlässliche Begleitung des Orgelprojekts von Beginn an. Ein herzlicher Dank gehört ebenso unserem Küster Manfred Klepatz, der die Arbeiten vor Ort logistisch in hohem Maße unterstützt hat.

Die neue Schuke-Orgel im Dom zu Bardowick ist ein Zeichen für eine lebendige Kirchengemeinde, die mutig und vertrauensvoll den Weg in die Zukunft geht.

Die neue Domorgel – ein Glanzpunkt in der Bardowicker Orgelgeschichte

Domkantor Peter Johannes Elflein

Nun ist es endlich soweit, die neue Domorgel ist da! So richtig kann ich es noch gar nicht glauben, dass dieses große Instrument fertig ist und im Januar 2012 unter großer Teilnahme von Bevölkerung und Fachwelt eingeweiht werden konnte. Als ich noch während meines Studiums 1989 Organist am Dom zu Bardowick wurde, war die letzte große Renovierung der Domorgel gerade 30 Jahre her… Auch für eine Orgel ist das kein Alter – haben die hervorragenden Instrumente von Silbermann und Schnitger doch schon mehr als dreihundert Jahre überdauert.

Die von mir damals vorgefundene Domorgel wurde 1951 durch die hannoversche Firma Emil-Hammer-Orgelbau unter der Projektbetreuung von Orgelrevisor KMD Alfred Hoppe aus Verden an der Aller umgebaut. Die gute Absicht, angeregt durch die sogenannte Orgelbewegung, war bereits im Ansatz zum Scheitern verurteilt – versuchte sie doch, aus der Furtwängler-Orgel von 1867, die in ihrer Klangästhetik noch ganz der romantischen Musik verpflichtet war, eine norddeutsche Barockorgel zu formen. Neben den musikalischen Schwächen des Konzepts gab es viele technische Probleme. Neue Werkstoffe hielten Einzug in den Orgelbau, von denen keiner wusste, wie sie sich bewähren würden. So waren Schwierigkeiten vorprogrammiert. Hinzu kamen Probleme mit der Heizung und der Luftfeuchtigkeit im Dom, die diesem Instrument schadeten.

Zu Beginn meiner Amtszeit wurden die Probleme immer häufiger und gravierender. Der Orgelbauer musste öfters zu Hilfe geholt werden, damit wenigstens rudimentär der Sonntagsgottesdienst auf der Orgel begleitet werden konnte. Im letzten Jahr der Hammer-Orgel hatte ich sogar jeden Sonntag meinen Werkzeugkoffer dabei, um Störungen schnell beseitigen zu können.

Im Rahmen der landeskirchlichen Visitation wurde 1992 dann durch den bestellten Orgelrevisor die »grundsätzliche Abgängigkeit« der

Detail des Orgelprospekts mit dem Spieltisch

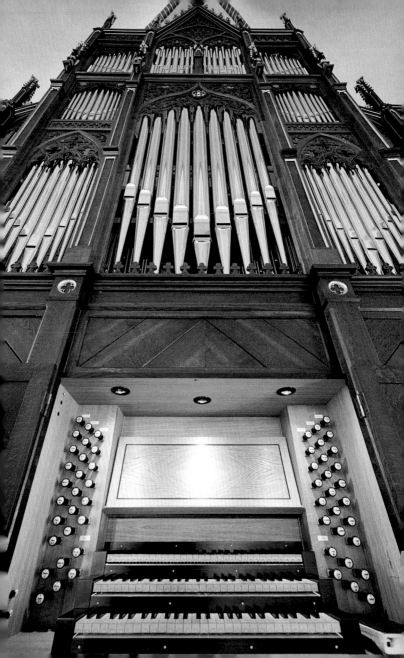

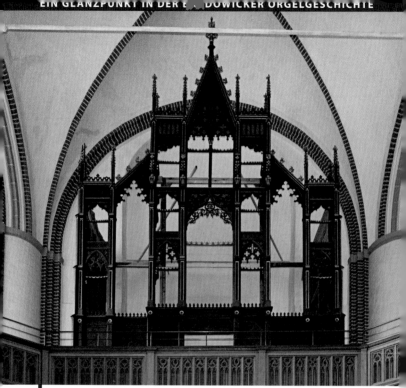

Das historische Furtwängler-Gehäuse nach dem vollständigen Ausbau des nicht mehr funktionstüchtigen Orgelwerkes

Orgel attestiert. Die folgenden Versuche, die Situation zu verbessern, scheiterten. Die Domorgel wurde stillgelegt.

Im Jahr 2006 kam es zu ersten Vorgesprächen über einen möglichen Neubau. Die Klosterkammer Hannover bestimmte Professor Harald Vogel zu ihrem Sachverständigen, der in enger Zusammenarbeit mit mir als Gemeindekantor das Orgelprojekt vorplanen und ausführen sollte. Professor Vogel und ich entschieden uns unter Berücksichtigung der Vorgaben der Klosterkammer als Vorbild für den Bardowicker Neubau für einen Orgeltyp, der in der hiesigen Orgellandschaft nicht

vertreten war. Die neue Orgel sollte ein Werk in der Tradition des mitteldeutschen Orgelbaues werden. Es schlossen sich Bereisungen Mitteldeutschlands an, um die hervorragenden Instrumente von Silbermann, Trost, Hildebrand, Volckland und Köhler zu sehen und vor allem zu hören. Danach wurde das Projekt europaweit ausgeschrieben und fand große Resonanz im Kreise der Orgelbauer. Aus der Vielzahl der Bewerber setzte sich das Angebot der Alexander Schuke Potsdam-Orgelbau GmbH eindeutig durch. So wurde dann im Frühjahr 2010 der Auftrag erteilt und der Orgelbau konnte nun endlich beginnen.

Die Tatsache, dass in unserem Dom eine neue, große Orgel erklingen würde, empfand ich als Geschenk, ja sogar als Sieg der Kirchenmusik, vor allem der Orgelmusik. Die Grundfrage, dass Orgelbau notwendig ist, weil die Orgel von großer Bedeutung für den Gottesdienst und das kulturelle Selbstverständnis der christlichen Gemeinde und kein Überbleibsel aus vergangener Zeit und kein teurer Zierrat ist, war positiv beantwortet.

Obgleich die Bibel, die Grundlage unseres christlichen Glaubens, noch keine Orgel kennt, enthält sie unzählige Hinweise auf die gottesdienstliche Musik. In die abendländische Kirche fand die bis dahin nur in der griechisch-römischen Welt verbreitete Orgel ihren Weg erst im 8. Jahrhundert. Schon für das 9. Jahrhundert sind in Aachen, Straßburg und Freising Orgeln belegt. Aber erst im 14./15. Jahrhundert wurde die zunächst noch mit groben Tasten versehene und mit Fäusten geschlagene Orgel mechanisch und klanglich zu dem Instrument, das wir heute kennen. In der ersten Hälfte des 14. Jahrhunderts beginnt auch die Bardowicker Orgelgeschichte. Mit der neuen Schuke-Orgel findet sie ihre glanzvolle Fortsetzung.

Ich danke Orgelbaumeister Matthias Schuke und seinen Orgelbauern dafür, dass sie meine Fragen und Anregungen mit viel Geduld und großem Sachverstand aufgenommen und begleitet haben.

Ich danke dem Kirchenvorstandsvorsitzenden Detlev Saffran für sein Vertrauen in die Projektplanung, seine unermüdliche Unterstützung bei Komplikationen, Kontroversen und Verzögerungen sowie seinen unerschütterlichen Glauben an das Gelingen dieses herausragenden Orgelprojekts.

Auf der Empore der neuen Orgel: Professor Harald Vogel, Orgelrevisor der Klosterkammer Hannover (rechts) und Domkantor Peter Johannes Elflein

Ich danke Professor Harald Vogel für das kollegiale Miteinander und seinen herausragenden Sachverstand, ohne den diese Orgel nicht hätte entwickelt werden können.

Ich danke der Klosterkammer Hannover für die Bereitstellung der Mittel sowie die umsichtige und erfolgreiche Koordination dieser großen Baumaßnahme durch die Bauabteilung.

Und nicht zuletzt danke ich unserem Domküster Manfred Klepatz, ohne dessen Engagement die Aufbau- und Intonationsphase sicherlich nicht so reibungslos verlaufen wäre. Dank seiner ständigen Präsenz war er die Schaltzentrale für alle Beteiligten, sodass die Kommunikation untereinander hervorragend klappte.

Die Disposition der neuen Schuke-Orgel

Hauptwerk (C–f''')

Groß Quintaden	16'
Principal	8'
Bordun	8'
Gemshorn	8'
Viola di Gamba	8'
Octava	4'
Rohrfloit	4'
Quinta	3'
Superoctava	2'
Sesquialtera	2fach
Mixtur	5fach
Scharff	3fach
Fagott	16'
Trompete	8'

Oberwerk (C–f''')

Geigenprincipal	8'
Lieblich Gedackt	8'
Fagar	8'
Hohlfloit	8'
Octava	4'
Flaute douce (2fach)	4'
Nassat	3'
Waldfloit	2'
Cornett ab c'	5fach
Mixtur	4–5fach
Hoboa	8'

Brustwerk (C–f''')

Gedackt	8'
Nachthorn	8'
Principal	4'
Gemshorn	4'
Quinta	3'
Octava	2'
Tertia	1 3/5'
Siffloit	1 1/3'
Superoctava	1'
Mixtur	4fach

Pedal (C–f')

Principalbass	16'
Violonbass	16'
Subbass	16'
Quintbass	12'
Octavenbass	8'
Bassfloit	8'
Octava	4'
Posaune	16'
Trompete	8'
Trompete	4'

Manualkoppeln (Ow/Hw, Bw/Hw), Pedalkoppel (Hw/Pd), mechanische Ton- und Registertraktur, 2 Tremulanten (Ow, Bw), Glockenspiel (ab c', vom Ow spielbar), Cimbelstern, Vogelgeschrei, Kuckuck
Stimmung: wohltemperiert (Kellner-Bach), Winddruck: 83 mm/WS

Predigt zur Orgelweihe am Sonntag, den 15. Januar 2012

Landessuperintendent Dieter Rathing
Ev.-luth. Sprengel Lüneburg

Lobet ihn …! Lobet ihn …! Liebe Gemeinde, so wie wir es zu Beginn dieses Gottesdienstes mit den Worten des 150. Psalms gebetet haben, so soll es die Überschrift heute Morgen hier im Bardowicker Dom sein. Mit unserem Singen, Beten und Hören wollen wir Gott loben. Damit wir uns jedoch auch erinnern, von welchen Erfahrungen dieses Gotteslob herkommt, haben wir das Evangelium (Johannesevangelium, Kapitel 2,1–11) gehört. Der Wein ist ausgegangen auf der Hochzeit in Kana. Und in diesem Mangel braucht es einen, der die Krüge wieder füllt. Jesus verwandelt Wasser in Wein. Da kommt Gotteslob her. Aus dem Mangel. Das wahre Gotteslob kommt von beklagenswerten Erfahrungen her. Wir spüren, dass uns etwas fehlt. Wir werden gewahr, dass wir nicht haben, was wir zum Leben brauchen. Und wir klagen darüber. Dann kommt einer, und er füllt den Mangel aus. Wendet einen Jammer, löst eine Not. Das tut uns gut. Aus der Klage wird Freude. »Das hast du gut gemacht«, sagen wir dann und loben ihn.

Und loben Gott darin mit. Denn wer das Lob für einen Menschen richtig hört, der wird darin auch immer das Gotteslob mithören. Das Lob an den Gott, der Menschen dazu bewegt, etwas von ihrer Kraft und ihrem Können für andere zu spendieren. Da können wir ganz großzügig denken. Gott ist kein eifersüchtiger Erbsenzähler, dem wir etwas wegnehmen, wenn wir Menschen für ihr Tun loben. Denn dass Menschen ihre Begabung, ihre Zeit und das, was sie sonst haben, für andere einsetzen, das ist ja doch nicht selbstverständlich. Es gibt auch welche, die behalten das alles nur für sich oder gehen knauserig und geizig damit um.

»Das hast du gut gemacht«, so können wir es Jesus nach 2000 Jahren noch hinterherrufen. Wer Wasser in Wein zu verwandeln vermag, einen Mangel beheben, eine Not wenden, eine Fehlstelle füllen, der hat Lob und Anerkennung verdient. »Das hast du gut gemacht«, so können wir es heute Morgen gleich ganz vielen Menschen zurufen, jetzt nach dem Hören der ersten Klänge von der neuen Orgel zumal. »Das habt Ihr gut

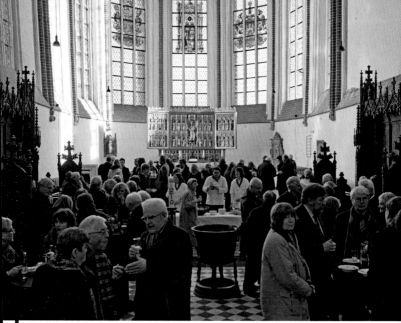

Empfang im Dom anlässlich der Orgeleinweihung

gemacht«, Ihr Orgelbauer. »Das hat habt Ihr gut gemacht«, Ihr Gemeindeglieder aus St. Peter und Paul, Spenderinnen und Spender, Förderer und Unterstützer, Ihr Leute von der Klosterkammer, Kirchenvorsteherinnen und Kirchenvorsteher, Pastorin und Pastoren. Ihr seid großzügig gewesen mit Eurem Talent und Eurem Können, mit Eurer Zeit und Eurer Spende. Eine Fehlstelle ist wieder gefüllt. Ein Mangel behoben. Das »heulende Elend« ist wieder zum Klingen gebracht. Und wie! Jetzt kommen keine Töne mehr, ohne dass jemand überhaupt eine Taste drückt. So dürfen Professor Harald Vogel und Organist Peter Elflein wieder zeigen, was sie mit den Tasten so gut können!

Und doch will ich jetzt einen Moment lang mit überschäumenden Loben einhalten. Es mag ja den einen oder anderen geben, der sich

ganz nüchtern die Frage stellt: Ist eine Orgel denn das alles wert? Ist der Kostenaufwand das denn wert, nun diese Orgel zu hören? Gibt es nicht größere Not und anderen Mangel unter uns und auf der Welt als keine Orgel im Stil der Zeit Johann Sebastian Bachs zu haben? Das ist eine ernste Frage. So wie es eine ernste Frage sein kann, ob es auf der Hochzeit zu Kana wirklich noch des weiteren Weins wirklich bedurfte. Hätte es schlichtes Wasser gegen den Durst nicht auch getan? Nüchtern betrachtet müssen wir dem wohl zustimmen. Nüchtern betrachtet braucht der Mensch Wasser, er braucht keinen Wein. Nüchtern betrachtet gibt es anderen wichtigen Mangel auf dieser Welt als den Mangel an einer Orgel.

Und wenn Menschen auf dieser Erde sind, die um Not und Jammer, um Elend und Verzweiflung wissen, dann gehört Jesus zu ihnen. Von seinen Heilungen und Wundern, aus Worten und Taten, aus seinem ganzen Leben wissen wir das. Und doch verwandelt er Wasser in Wein! Und doch sorgt er dafür, dass bei der Hochzeit die Leute nicht nur ihren körperlichen Durst stillen, sondern auch Herz, Geist und Seele am Wein erfreuen können. Steht das mit dem Wasser und dem Wein vielleicht gar nicht so gegeneinander, wie wir es gelegentlich gegeneinander stellen? Ist das mit der Not in der Welt und unserer Orgel, mit menschlichem Mangel auf der einen und mit Musik und Kunst und Kultur auf der anderen Seite gar nicht so ein Widerspruch, wie wir ihn manchmal empfinden?

Wenn es ein wirklicher Widerspruch wäre, dann dürfte wohl kein Gesang über unsere Lippen kommen, wir dürften keine Kirchen und keine Orgeln haben, es dürfte nichts an Kunst und Kultur, nichts von Tanz und Musik unter uns sein. Ja, jedes Bild an der Wand und der Blumenstrauß auf dem Tisch wären verdächtig. Jesus weiß es besser. Er stellt in Kana den Wein nicht unter Verdacht. Es kann dort am dankbarsten Hoch-Zeit gefeiert werden, wo man um die Tiefen des Lebens weiß. Es kann da am kräftigsten gesungen werden, wo welche aus einer Schwere des Lebens kommen. Dort erklingt das Gotteslob am lautesten, wo Menschen Mangel und Entbehrungen kennen.

Alles, was Odem hat, rufen die Psalmworte deshalb zum Loben auf. Mit ihnen loben wir Gott dafür, dass nun wieder mit einer Orgel in

diesem Dom Gott gelobt werden kann. Wir loben Gott dafür, dass er mit dieser Orgel unserem Gotteslob auf die Sprünge hilft, dass diese Orgel durch gute und durch schlechte Tage hindurch Menschen in ihrem Gotteslob begleiten kann. Die Guten und die Bösen. Die Ehrfürchtigen und die Gleichgültigen. Die von Gott Ergriffenen und die, die ihn immer wieder gar nicht begreifen können. Es gibt ja kaum einen unter uns, der nicht – so oder so – vom Klang einer Orgel berührt würde. Kaum einer, dessen Herz und Sinne nicht angesprochen würden, wenn der kräftige Luftstrom im geregelten Lauf durch Balganlage und Windladen hindurch die Register zum Leben erweckt. So oder so.

»So oder so«, sage ich, weil ich auch diejenigen kenne, in denen der Klang einer Orgel nicht zuerst Freude und Jubel auslöst. »Wenn ich eine Orgel höre«, sagte mir einmal eine Frau, »dann muss ich immer weinen.« Manchem mag sie vielleicht auch nur eine Träne ins Auge treiben oder einen Schauer über die Haut spülen. Aber ist auch das nicht etwas, zu dem man – vielleicht ganz vorsichtig – sagen könnte »Gut gemacht«? Ist es nicht etwas Gutes, wenn der Klang eines Instruments uns Zugang zu Gefühlen und Erkenntnissen eröffnet, die sonst nur verborgen und verschüttet da sind? Ist es nicht gut zu heißen, wenn wir auch für die traurigen und jammervollen Seiten unseres Daseins einen Herzensöffner haben?

Ganz vorsichtig und verhalten möchte ich das sagen: »Gut gemacht, lieber Gott, dass du die Dur- und die Moll-Klänge unseres Lebens durch die Musik zum Klingen bringst. Gut gemacht, dass du uns mit der Orgel auch Jammern lassen kannst. Und klagen, wenn wir von Beklagenswertem betroffen sind. Wenn wir in kleinen oder großen Nöten sind.« Von der Musik her bekommen wir einen Zugang dazu. Und oft genug finden über die Musik auch Not und Jammer einen Ausgang, findet der Blues, den wir in uns tragen, Ausdruck und Aussage.

Und wenn das geschieht, dann können wir auch dafür Gott nicht laut genug loben – und sei es mit einer Träne im Auge. Denn das kennt jeder und jede von sich. Von Jammer und Not kann unsereins auch regelrecht gefesselt werden. Schnell fixieren wir uns auf alles Negative in dieser Welt. Leicht werden wir missmutig und bitter angesichts der uns umgebenden Probleme. Gelegentlich halten wir uns zugute, dass

wir ja so kritisch und problemorientiert sind, dass wir dem Elend dieser Welt so aufopfernd ins Auge blicken – und kommen dann oft über ein Maulen und Mäkeln, über Meckern und Mosern nicht mehr hinaus.

Dagegen kann man nur alle Register ziehen. Alle Register, die uns zur Verfügung stehen, gegen eine Weltsicht, die nur von den Bässen beherrscht ist. Die Welt besteht nicht nur aus Jammer und Not. Die Menschen sind nicht nur welche, für die wir Schwarz sehen müssen. Der ganze Gang der Geschichte ist keiner, der nur nach unten führt. Die Orgel zieht dagegen jedenfalls alle Register. Sie zieht uns ins Helle, nach oben, zum Licht. Vereinigt mit unseren Stimmen – »Alles, was Odem hat, lobe den Herrn.« – führt sie uns über uns und unsere Menschenwelt hinaus.

»Nicht den Menschen, sondern Gott ist meine Musik gewidmet«, so war es Johann Sebastian Bachs musikalisches Motto. Für viele ist seine Musik eine große wortlose Predigt. Er hat damit unzähligen Menschen eine Ahnung von Gott geschenkt. Sogar der Christenkritiker Friedrich Nietzsche konnte anerkennend sagen: »Bei Bachs Musik ist mir, als ob ich dabei wäre, wie Gott die Welt erschuf.«

Unser christlicher Glaube lauscht und sinnt den Taten Gottes nach. Wir schauen nach der Ordnung hinter den Dingen. In unseren Predigten tun wir das mit Worten, die unsere Erfahrungen und unser Leben von der Heiligen Schrift her verstehen. Oder wir beobachten den Kosmos und die Natur in ihren Gesetzmäßigkeiten und ziehen unsere Schlüsse daraus. In der Mathematik fassen wir die Ordnung der Dinge in Formeln. Die Philosophen versuchen Sätze ewiger Wahrheit zu formulieren. Mystiker begnügen sich mit der Sprache des Schweigens, um der Welt auf den Grund zu gehen.

Keine dieser Sprachen aber gibt dem Dasein einen besseren Ausdruck als die Musik. Musik ist eine Menschheitsstimme. Sie braucht keine Worte. Denn Worte können immer auch trennen. Sie braucht keinen Anspruch auf Wahrheit. Denn die Wahrheit des einen soll immer die Unwahrheit des anderen beweisen. Sie begnügt sich nicht mit dem Schweigen, denn wo geschwiegen wird, kann es auch unheimlich sein.

Im Bardowicker Dom schweigt die Orgel nun nicht mehr. Wir können wieder dabei sein, »wie Gott die Welt erschuf«. Ihr Klang und ihre Töne

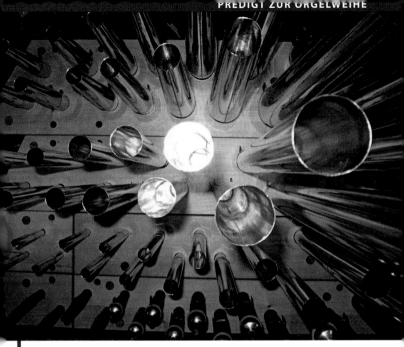

Draufsicht auf einen Teil des Pfeifenwerkes im Inneren der neuen Schuke-Orgel

geben unseren Erfahrungen wieder eine Stimme. Sie schenkt denen, die ihr lauschen, Empfindungen von Harmonie. Schenkt uns Augenblicke, wo wir ganz bei uns sein können und zugleich ganz weit von uns weg.

Und diese Momente, in denen wir uns selbst vergessen können und in denen die Zeit keine Rolle mehr spielt, diese Momente gehören zu den besten unseres Lebens. Sie schenken uns den Himmel ins Herz. Der Gott, der uns dieses Geschenk macht, den loben wir. »Alles, was Odem hat, lobe den Herrn!« Amen.

Eine Orgel für Bach im Dom zu Bardowick

LKMD i.R. Prof. Harald Vogel
Orgelsachverständiger der Klosterkammer Hannover

Exordium – Einleitung

Im Zentrum der Entwicklung von Orgelbau und Orgelspiel stand in den letzten einhundert Jahren das Orgelwerk Johann Sebastian Bachs. Einer der wichtigsten Impulse zur Erneuerung der Orgelkultur zu Beginn des 20. Jahrhunderts kam von Albert Schweitzer, der als Bachinterpret Weltruhm erlangte und mit seiner seit 1908 in vielen Auflagen erschienenen Bach-Biographie einer der einflussreichsten Musikschriftsteller seiner Zeit wurde.

Schweitzer wuchs im Elsass auf und kam durch seine Orgelstudien in Paris zu der Schlussfolgerung, dass die traditionell orientierte französische Orgelbaukunst das bessere Zukunftsmodell darstellte als der hochtechnisierte deutsche Orgelbaustil der Zeit um 1900. Damit löste Schweitzer eine Umkehr des Fortschrittsdenkens aus, die später auch viele andere Lebensbereiche erfasste. Schweitzers Argumente führten zu einer Neubewertung der Technologie des Musikinstruments Orgel und zu der Einsicht, dass bereits zu Lebzeiten Bachs die klangästhetisch höchste Stufe erreicht war.

Die in den 20er- und 30er-Jahren des 20. Jahrhunderts in Deutschland sich entwickelnde »Orgelbewegung« entsprang einerseits dem Bedürfnis, sich emanzipatorisch von der Dominanz des spätromantischen Orgelstils zu lösen. Andererseits kam durch den Rückgriff auf historische Modelle ein strukturalistischer (und damit zeitgenössischer) Orgelbaustil zum Zuge. Als Vorbilder wurden vor allem die erhaltenen und zugänglichen Werke von Arp Schnitger und der Familie Silbermann angesehen.

Ein sehr einflussreicher Impuls entstand in der Mitte des 20. Jahrhunderts durch die weltweite Verbreitung der Schallplattenaufnahmen des Bachschen Orgelwerks, gespielt von Helmut Walcha. Die überzeugendsten Aufnahmen dieses Projekts entstanden Anfang der 50er-Jahre an der Schnitger-Orgel in Cappel (bei Bremerhaven). Mehrere

Faktoren trugen dazu bei, dass diese Aufnahmen die Schnitger-Orgel als ideale Bach-Orgel erscheinen ließen. Die damals beste Aufnahme-Technologie (entwickelt von Dr. Erich Thienhaus), verbunden mit dem ersten erfolgreichen globalen Tonträger-Marketing (durch die Deutsche Grammophon Gesellschaft), machte es möglich, dass eine der am besten erhaltenen historischen Orgeln (ursprünglich von Schnitger für die St.-Johannis-Klosterkirche in Hamburg gebaut) in einer hervorragenden Interpretation weltweit zugänglich war. Der Nimbus der idealen Bach-Interpretation auf einer Schnitger-Orgel hielt lange – auch in Fachkreisen – vor.

Erst der Fall der Mauer im Jahr 1989 und die bald einsetzende Restaurierungstätigkeit in Thüringen machte die konstruktive und klangliche Ästhetik des Orgelstils, für den Bach seine Orgelwerke geschrieben hatte, wieder besser zugänglich. Das Orgelwerk Bachs entstand vor allem in seiner frühen Schaffensphase, als er in Thüringen (in Arnstadt, Mühlhausen und Weimar) als Organist wirkte. Leider sind die Orgeln, die Bach spielte, verloren oder nur in Rudimenten erhalten. Es sind aber aus der ersten Hälfte des 18. Jahrhunderts jetzt so viele gut erhaltene Orgelinstrumente wiederhergestellt worden, dass eine Annäherung an die »Bach-Orgel« auf der Grundlage des thüringischen Orgelstils möglich ist.

Dieser Orgelbaustil ist gekennzeichnet durch ein weniger strukturalistisches Konzept als der norddeutsche Orgeltyp Arp Schnitgers. Aus diesem Grunde hat der thüringische Stil im 20. Jahrhundert nicht so viel Beachtung gefunden wie das »Werkprinzip« der norddeutschen Orgeln. In Thüringen entwickelte sich eine Bauweise, in welcher die strukturorientierte Abgrenzung der einzelnen Werke (im Sinne einer mehrchörigen Anlage von in sich geschlossenen Teilen wie Hauptwerk, Rückpositiv, Brustpositiv oder Pedaltürmen) nicht gepflegt wurde, sondern wo in einem großen Klangraum die Windladen und Pfeifen so aufgestellt waren, dass sie immer »zusammen« erklangen (ohne geschlossene Gehäuse für jede Windladengruppe). Die mitteldeutsche Tuttiorgel besaß keine kompakten Einzelgehäuse, sondern eine reich dekorierte Prospektfront (mit klingenden und auch stummen Prospektpfeifen) und Seitenwänden, die mit großen Füllungen

versehen waren oder auch durchbrochen sein konnten. Die Rückwand bildete üblicherweise die Kirchenmauer.

In der Disposition zeigt der thüringische Orgeltyp eine starke Vermehrung von unterschiedlichen 8'-Klängen, wobei auch in kleinen Orgeln Streicherstimmen nicht fehlen. Die Mixturen enthalten oft Terzen und ermöglichen eine sehr unterschiedliche Zusammenstellung des Plenums. Das Pedal wurde mehr und mehr zu einem reinen Bassklavier mit vielen Registern in 16'- und 8'-Lage, zumeist ohne prägnante Mixturen. Im thüringischen Orgelbau der Bachzeit ist ein Bruch mit den Traditionen des 17. Jahrhunderts festzustellen, der in diesem Umfang nur hier zu beobachten ist. Dieser Stil war die Grundlage für die zukünftige Entwicklung zum Orgelbaustil des 19. Jahrhunderts. Mit anderen Worten: Bach wurde in eine Situation hineingeboren, die alle Elemente enthielt, die für die zukünftige Entwicklung entscheidend waren.

Diese Zusammenhänge lassen sich erst jetzt in ihrer ganzen Tragweite erkennen, da die gut erhaltenen Instrumente in dieser Orgelbautradition erst seit kurzer Zeit gut spielbar sind und für die Interpretation der Orgelwerke Bachs »entdeckt« werden können. Die Suche nach der Bach-Orgel, die mit Albert Schweitzer zunächst eine fortschrittskritische Wendung nahm, kann sich jetzt mit dem Orgeltypus auseinandersetzen, der Bach in Thüringen zur Verfügung stand. Da die Anzahl an Originalinstrumenten begrenzt ist, macht es Sinn, diese als Vorbilder und Modelle für neue Orgeln zu begreifen – vergleichbar mit dem Modellcharakter von norddeutschen und sächsischen Orgeln im 20. Jahrhundert. Die Verfügbarkeit von klanglichen Ressourcen zur Darstellung von Bachs Musik aus dem Umfeld ihrer Entstehung gehört zu den Ansprüchen unserer Zeit.

Dieser Argumentationshintergrund führte zu der Idee, das Projekt des Orgelneubaus im Dom zu Bardowick – über den liturgischen Gebrauch hinaus – an den bautechnischen und klanglichen Ressourcen der thüringischen Orgeln aus der Bachzeit zu orientieren.

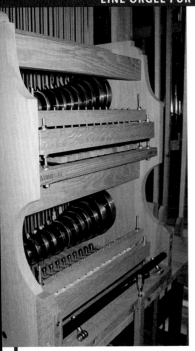
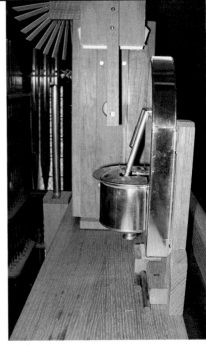

Mit dem Glockenspiel (links) und dem Vogelschrei hat die Bardowicker Orgel zwei aus dem barocken Orgelbau entlehnte akustische Spielereien erhalten.

Narratio – Geschichte

Die Orgelgeschichte des Bardowicker Doms lässt sich lange zurückverfolgen. Im Zuge der lange andauernden Wiederherstellung der 1189 von Heinrich dem Löwen zerstörten Stadt und ihren Kirchen erfolgte wahrscheinlich 1322 ein erster Orgelbau. Im Jahre 1386 wird das Orgelspiel in einem Dokument erwähnt, das uns durch die 1704 publizierte Chronik der Stadt und des Stiftes Bardowick von Christian Schlöpke (*CHRONICON oder Beschreibung der Stadt und des Stiffts Bardewick*, S. 308) zugänglich ist. Es handelt sich um die Bestimmung

eines Legats des Vicars Johannis Edendorp für die Ausgestaltung der Messe und der Vesper zu verschiedenen Heiligenfesten. So wurde zum Beispiel für das Fest der heiligen Anna die Summe von einem Solidus (= 1 Schilling) für das Singen »in die Orgel« (*cantanti in organis*) und einem Solidus für die Bälgetreter (*calcantibus*) eingesetzt. Diese Angabe bezieht sich auf eine Balganlage mit vielen Schmiedebälgen, wie sie zum Beispiel Michael Praetorius in seiner 1619 publizierten *Organographia* beschreibt und auf der Bildtafel 26 auch abbildet. Es handelt sich dabei um die Balganlage mit 20 Schmiedebälgen aus dem Jahre 1361, die im südlichen Transept des Doms zu Halberstadt bis zum 17. Jahrhundert erhalten war. Der Wind wurde durch das Gewicht von mehreren Kalkanten erzeugt und erforderte Geschicklichkeit und musikalisches Verständnis, da das Metrum der Musik durch die sehr flexible Windversorgung von den Kalkanten vorgegeben wurde. Bemerkenswert ist in diesem Dokument aus Bardowick die hohe Bezahlung der Kalkanten, die vergleichbar mit der Honorierung des Organisten und der Sänger war. Diese Balganlage muss sich in Bardowick im Dachraum zwischen den beiden Westtürmen befunden haben, wo heute noch die Kastenbalganlage von 1867 untergebracht ist.

Im Jahre 1487 erfolgte der Neubau eines spätgotischen Werks wahrscheinlich an gleicher Stelle an der Westwand des Kircheninnenraums. Dieser Orgelneubau steht im Zusammenhang mit der Fertigstellung des spätgotischen Dombaus und der Aufstellung des reich geschnitzten Chorgestühls im Jahre 1486. Über die Größe der spätgotischen Orgel ist nichts bekannt. Jacob Scherer aus Hamburg führte 1561 einen Umbau durch, wobei das Instrument den veränderten Ansprüchen des polyphonen Orgelspiels angepasst wurde. Nach Zerstörungen im Dreißigjährigen Krieg erfolgte 1630 ein Neubau, von dem bisher weder der Orgelbauer noch die Disposition bekannt geworden sind. Die regelmäßigen Erwähnungen von Bezahlungen für Orgel- und Instrumentalmusik im späten 17. und im frühen 18. Jahrhundert sind ein Zeichen für den intensiven Gebrauch der Domorgel in der Barockzeit.

Als Abschluss einer Umgestaltung des Domes entstand 1867 ein zweimanualiges repräsentatives Instrument durch Philipp Furtwängler

aus Elze. Furtwängler entfaltete auch in der Umgebung von Bardowick eine rege Tätigkeit und erstellte hinter einem eindrucksvollen Prospekt in neugotischen Formen ein Instrument mit 31 Registern auf zwei Manualen und Pedal. Die beiden Manuale befanden sich hintereinander in der Mitte, das Pedal war seitlich mit jeweils zwei Laden aufgestellt.

Confutatio – Verwirrung

In der Neobarockphase wurde die Furtwängler-Orgel 1951 und 1963/4 unter Sachberatung des Orgelrevisors Alfred Hoppe von der Firma Hammer (Hannover) grundlegend umgebaut und im inneren Aufbau verändert. Das Pfeifenwerk wurde im Stil der Zeit geändert, wobei auf der Basis eines niedrigen Winddruckes die Aufschnitte korrigiert, die mit Kernstichen versehenen Kerne entfernt und die Füße geöffnet wurden. Das volle grundtönige Klangbild verschwand, wodurch die ursprüngliche Klangbalance mit dem Raum verlorenging. Weiterhin wurden neben dem Austausch von grundtönigen Registern durch höherliegende Pfeifenreihen alle Mixturen und Zungen erneuert. Im Zuge dieser Arbeiten erfolgte auch eine Modernisierung der technischen Anlage, wobei die robuste Traktur Furtwänglers ersetzt wurde. Die letzte Intervention erfolgte in den Jahren 1995 – 97, wobei der Prozess der Angleichung an eine nicht mit den Intentionen Furtwänglers übereinstimmende Bau- und Klangästhetik fortgesetzt wurde. Die Position der Windladen wurde erneut verändert, Windladen und Traktur im Barockstil angelegt und schließlich auch noch einige Zungenstimmen neu gebaut ohne einen Bezug auf das vorhandene, mehrfach umgebaute Material.

Da die Traktur in ihren Bestandteilen zum Teil unterdimensioniert war, konnte keine dauerhafte Funktion und kein Gebrauch im Gottesdienst erreicht werden. Deshalb wurde in Bardowick mehr als zehn Jahre lang im Gottesdienst ersatzweise auf einem Elektronium gespielt. Der Rückweg zur Furtwängler-Orgel war abgeschnitten, da der Klang unwiederbringlich verschwunden und die technische Anlage nicht mehr erkennbar war. Unverändert erhalten ist lediglich die Kastenbalg-Anlage von Furtwängler, die sich hinter der Orgel an der ursprünglichen Stelle befindet.

Propositio – Vorschlag

Auf der Grundlage von Bereisungen hat sich bei der Klosterkammer Hannover und der Ev.-luth. Kirchengemeinde St. Peter und Paul Bardowick die Meinung gebildet, dass nicht die interpretative Wiederherstellung der Furtwängler-Orgel, sondern ein neues Instrument in einem anderen Stil das Ziel des Projektes sein soll. Dieser andere Orgelbaustil musste allerdings mit dem Erscheinungsbild und der räumlichen Grundanlage der bestehenden Prospekt- und Gehäuseteile kompatibel sein. Aus diesem Grunde fiel ein Instrument in kompakter norddeutscher oder auch moderner Bauweise nach einem konsequenten Werkprinzip aus. Andererseits hätte ein symphonisches Konzept mit mindestens einem Schwellwerk nur in einer Sparversion realisiert werden können.

Die Wahl fiel auf den thüringischen Stil der Bachzeit. Im 20. Jahrhundert hatte gerade dieser Baustil, der für die Klangästhetik der Orgelmusik Johann Sebastian Bachs von höchster Bedeutung ist, erstaunlich wenig Interesse gefunden. Der Grund lag wahrscheinlich in seiner geringen Übereinstimmung mit der strukturalistischen Ästhetik des vergangenen Jahrhunderts, die ihre willkommenen Vorbilder in der Bauweise Arp Schnitgers und seiner Schule fand. Im thüringischen Stil, dessen hervorragender Vertreter Tobias Heinrich Gottfried Trost ist, wurde die Abgrenzung der einzelnen »Werke« für die verschiedenen Manuale und das Pedal aufgegeben zugunsten eines einheitlichen Klangraums ohne kompakte Einzelgehäuse.

Die überzeugende Lösung für den Orgelneubau in Bardowick bildete das Vorbild der in der evangelischen Kreuzkirche im thüringischen Suhl weitgehend erhaltenen bedeutenden Köhler-Orgel. Es handelt sich dabei um eine sehr gut erhaltene repräsentative Stadtorgel, die der aus Norddeutschland stammende Eilert Köhler in enger Anlehnung an den Stil von Trost 1738–40 errichtete. Dieses große Werk enthält 39 Register und nimmt die gesamte Westwand der Kirche ein. Die vorbildliche Restaurierung des Instrumentes wurde im Jahr 2007 von der Orgelwerkstatt Alexander Schuke Potsdam-Orgelbau GmbH in Werder bei Potsdam abgeschlossen. Damit brachte die Werkstatt Schuke, die zu den ältesten Orgelbaubetrieben Deutschlands

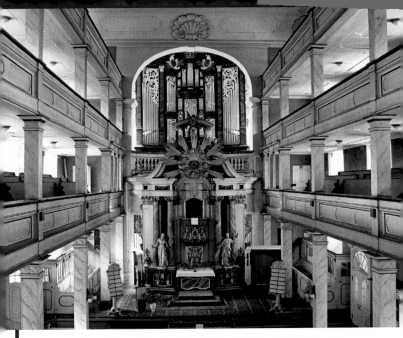

Das Werk der barocken Köhler-Orgel in der Kreuzkirche zu Suhl diente als Vorbild für den Neubau der Bardowicker Orgel.

gehört und durch eine lange Restaurierungspraxis über fundierte historische Kenntnisse und Erfahrungen mit der Bauweise der Barockzeit verfügt, die besten Voraussetzungen mit, auch das Bardowicker Projekt auszuführen.

Es ging bei der Planung der Bardowicker Domorgel um den Neubau nach einem Modell der Bachzeit und nicht um die Kopie einer historischen Orgel: Im Hauptwerk und Oberwerk entsprechen die Grundregister in der 16'- und 8'-Lage, die höheren Plenumregister und der Flötenchor des Oberwerks den Vorbildern aus Suhl. Die Aufteilung der Register im Hauptwerk, Oberwerk und Pedal entspricht weitgehend der Disposition der Trost-Orgel in Altenburg. Die sehr viel Platz beanspruchenden großen Holzregister des Pedals wurden hinten

aufgestellt, während die Metallregister auf zwei Seitenladen hinter den Hauptwerksladen stehen. Das Brustwerk wurde dem in Suhl vorhandenen Bestand hinzugefügt nach dem Modell des Brustwerks in der Trost-Orgel zu Waltershausen. Es klingt durch die Aufstellung über dem Spieltisch hinter den Prospektpfeifen in der Mitte des Gehäuses sehr präsent im Raum.

Confirmatio – Bestätigung

Der von der Klosterkammer Hannover vertretene Allgemeine Hannoversche Klosterfonds hat als Eigentümer des Bardowicker Domes das Hauptwerk der Orgel, ihr Oberwerk und das Pedal sowie die Restaurierung des Gehäuses von Philipp Furtwängler finanziert. Die Ev.-luth. Kirchengemeinde St. Peter und Paul Bardowick übernahm die Kosten für das dritte Manual und den Quintbass 10 2/3' (12'). So entstand im Jahr 2011 eine der größten neuen Orgeln in Niedersachsen. Ihre Disposition umfasst 45 Register auf drei Manualen und Pedal.

Es handelt sich um eine neue Orgel, deren Konzept nicht – wie heute vielfach üblich – auf einer Vermischung verschiedener Klangstile beruht, sondern den im modernen Orgelbau bislang vernachlässigten thüringischen Orgelstil aufnimmt und mit dem vorhandenen Material aus dem 19. Jahrhundert verbindet. Dieses Konzept der »Einpassung« macht deutlich, dass eine bautechnische und klangstilistische Kontinuität zwischen den zukunftsweisenden Tendenzen des thüringischen Orgelbaus der Bachzeit und der deutschen Orgelbautradition des 19. Jahrhunderts besteht. Am Bardowicker Beispiel kann nachvollzogen werden, wie sehr der Orgelbaustil Thüringens grundlegend für die Entwicklung des Orgelbaus im 19. Jahrhundert war.

Mit der neuen Bardowicker Orgel ist eine wesentliche Erweiterung des stilistischen Profils der reichen Lüneburger Orgellandschaft gelungen. Zur Wirkung dieser Orgel gehört auch die vorzügliche Akustik im Bardowicker Dom. Es ist *eine Orgel für Bach* entstanden und für das Repertoire der Bachnachfolge bis zur Mitte des 19. Jahrhunderts, das lange unterschätzt wurde und noch viele musikalische Entdeckungen bereithält.

Die Disposition mit Angaben zur Bauform der Register

Hauptwerk (C – f''') – untere Ebene seitlich

Groß Quintaden*	16'	Metall (h)
Principal	8'	Zinn, z.T. im Prospekt
Bordun*	8'	Holz, ab c' Birne, gedackt
Gemshorn*	8'	Metall, konisch (m)
Octava*	4'	Metall (h)
Viola di Gamba*	8'	Metall, trichterförmig (h)
Rohrfloit	4'	Holz, ab Fs Metall, ab g" konisch offen
Quinta*	3'	Metall (h)
Superoctava*	2'	Metall (h)
Sesquialtera*	2fach	Metall (m)
C 2/3	1 3/5	durchlaufend
Mixtur	5fach	Metall (h)
Scharff	3fach	Metall (h)
Fagott	16'	Becher Metall, zylindrisch mit halber Länge (n)
Trompete	8'	Becher Metall (h) Kehlen nordd. Bauart

Mixtur 5f. (große Mixtur):

C	2	1 1/3	1	2/3	1/2
c'	2 2/3	2	2	1 1/3	1
c"	4	2 2/3	2	2	1 1/3
f"	8	4	2 2/3	2	1 1/3

Scharff 3f. (kleine Mixtur):

C	1	2/3	1/2
c	1 1/3	1	2/3
c'	2	1 1/3	1
c"	2 2/3	2	1 1/3

Brustwerk (C – f''') – untere Ebene mittig

Gedackt	8'	Holz, ab c Metall (n)
Nachthorn	8'	Metall, gedackt eng (n)
Principal	4'	Zinn, z.T. im Prospekt
Gemshorn	4'	Metall, konisch (m)
Quinta	3'	Metall (h)
Octava	2'	Metall (h)
Tertia	1 3/5'	Metall (h)
Siffloit	1 1/3'	Metall (m)
Superoctava	1'	Metall (m)
Mixtur	4fach	Metall (h)

C	1	2/3	1/2	1/3
c	1 1/3	1	2/3	1/2
c'	2	1 1/3	1	2/3
c"	2 2/3	2	1 1/3	1

Oberwerk (C – f''') – obere Ebene

Geigenprincipal*	8'	Zinn, eng mensuriert
Lieblich Gedackt*	8'	Holz, ab c Metall (n)
Fagar*	8'	Holz offen, ab c" Birne, enges Labium
Hohlfloit*	8'	Holz offen, ab c' Eiche, breites Labium
Octava*	4"	Metall (h)
Flaute douce* (2f.)	4'	a) Holz offen, leicht konisch
		b) Metall, gedackt (n)
Nassat*	3'	Metall, konisch (n)
Waldfloit*	2'	Metall, konisch (m)
Cornett ab c'	5fach	Metall (h)

c'	8	4	2 2/3	2	1 3/5

Mixtur*	4 – 5fach	Metall (h)
		a) mit Terz
		b) ohne Terz bei halber Registerposition

Hoboa* 8' Becher Metall (h), Bass konisch (eng), ab a°
trichterförmiger Aufsatz, enge Messingkehlen

Mixtur 4–5f.:

C	1 1/3	1	2/3	4/5	
c	2	1 1/3	1	4/5	
c'	2 2/3	2	1 1/3	1	1 3/5
c"	4	2 2/3	2	1 1/3	1 3/5

Pedal (C – f')

G Principalbass	16'	Holz, offen (sehr weit)
G Violonbass(*)	16'	Holz, offen (eng), C-f alt (angelängt) ab fis neu
G Subbass 8(*)	16'	Holz, gedackt
G Quintbass(*)	12'	Holz, offen
K Octavenbass(*)	8'	Metall (h)
K Bassfloit	8'	ged., C–Gs Holz, A–c', Metall alt, cis'–f' neu
K Octava	4'	Metall (h)
G Posaune*	16'	Becher Kiefer, Kehlen nordd. Bauart
K Trompete	8'	Becher Metall (h), Kehlen nordd. Bauart
K Trompete	4'	wie Trompete 8'

Metall-Legierungen:
(h) = 85% Zinn, (m) = 45% Zinn, (n) = 33% Zinn
G = Großpedal (hinten), K = Kleinpedal (seitlich)
Holzpfeifen aus Kiefer, wenn nicht anders vermerkt
* = neu nach dem Vorbild der Köhler-Orgel in der
Kreuzkirche in Suhl (1740)
(*) = Bauweise an Suhl angelehnt
alt = Pfeifenmaterial von Furtwängler (1867)
Gehäuse und Kastenbalganlage von Furtwängler
Stimmung: wohltemperiert (Kellner-Bach)
Winddruck: 83 mm/WS

Die neue Orgel im Dom zu Bardowick –
der Orgelbauer über sein Werk

Orgelbaumeister Matthias Schuke, Geschäftsführer
der Alexander Schuke Potsdam-Orgelbau GmbH

Der Dom zu Bardowick kann auf eine sehr lange Geschichte der Kirchenmusik zurückblicken, die bis in das 8. Jahrhundert zurückreicht. Schon im 14. Jahrhundert wird über eine erste Orgel eines unbekannten Meisters berichtet; in den folgenden Jahrhunderten setzte sich diese kirchenmusikalische Tradition bis zum heutigen Tage fort. Im Jahre 1867 errichtete der Orgelbauer Philipp Furtwängler ein repräsentatives Instrument mit zwei gut ausgebauten Manualen und freiem Pedal auf einer neuen Westempore. Heute existiert von diesem Werk noch das neogotische Orgelgehäuse in Eichenholz und eine Windanlage bestehend aus sechs Kastenbälgen, die in der neuen Orgel wiederverwendet wurden.

Der thüringische Orgeltyp als Vorbild für das
neue Konzept der Bardowicker Orgel

Ungewöhnlich – wird jeder sagen, der auf den ersten Blick ein barockes Konzept nach Thüringer Vorbild hinter der neogotischen Prospektfassade entdeckt, ohne das Instrument gehört zu haben. Wer jedoch die thüringische Orgellandschaft einmal kennengelernt hat, die zu den abwechslungsreichsten und musikalisch anspruchsvollsten Orgellandschaften Deutschlands gehört, wird sehr schnell verstehen, welche Gedanken hinter diesem Konzept stecken.

Die Orgelbaukunst im 18. Jahrhundert war in Thüringen sehr fortschrittlich und anderen Orgellandschaften etwa um einhundert Jahre voraus. Betrachtet man die barocken Dispositionen dieser Landschaft, so findet man ungewöhnlich viele 8´-Register in den einzelnen Werken, die über eine große Fülle an Klanggestaltungsmöglichkeiten verfügen. Aber auch Streicherregister und terzhaltige Mixturen zeichnen diese Instrumente aus, die in anderen Landschaften erst im 19. Jahrhundert zu finden sind. Diese Instrumente entstanden in den Orten, in

Orgelbaumeister Matthias Schuke spricht zu den rund 600 Gästen der Orgeleinweihung

denen Johann Sebastian Bach zu Hause war und mit Sicherheit auch Einfluss auf die musikalische Gestaltung und die vielfältigen Klangfarben nahm.

Der Grundgedanke für die neue Orgel im Dom zu Bardowick stammt von Professor Harald Vogel und ist mit der Idee eines Brückenschlages von dem barocken Orgelbau Thüringens aus der Bachzeit zur norddeutschen Orgellandschaft verbunden. Während es in Thüringen sehr viele barocke Kirchen gibt, die jedoch über keine günstige Akustik für Orgeln verfügen, ist es im Dom zu Bardowick gelungen, diesen warmen Orgelklang in eine gotische norddeutsche Kirche mit optimaler Akustik zu transformieren.

Der Bardowicker Orgelneubau stand nicht unter der Prämisse, einen Nachbau oder eine Replik anzufertigen, sondern ein neues Werk in einer barocken Tradition und in barocken Technologien zu schaffen.

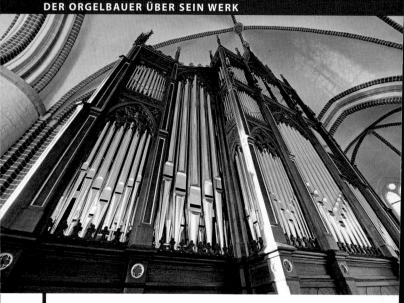

Teilansicht des Orgelprospekts mit dem restaurierten historischen Gehäuse von Philipp Furtwängler von 1867

Dabei erwies es sich als sehr hilfreich für das Bardowicker Projekt, dass die Firma Schuke die Restaurierung der Suhler Eilert-Köhler-Orgel aus dem Jahre 1740 vorgenommen hatte und daher die spezielle Bauweise vieler Register kannte und die Konsequenzen für die Intonation der Bardowicker Orgel einschätzen konnte.

Die Suhler Köhler-Orgel wurde auch deswegen als klangliche Basis für Bardowick gewählt, weil der Orgelbauer Eilert Köhler aus dem Oldenburger Land stammte und eigentlich als norddeutscher Orgelbauer bezeichnet werden muss, der im 18. Jahrhundert nach Thüringen übersiedelte und auch dort heiratete. Er arbeitete rund 20 Jahre in Thüringen und ging später wieder in seine alte Heimat Oldenburg zurück.

So stellt der Bardowicker Orgelbau eine Umkehrsituation dar, denn mit ihm zieht die Orgelbaukunst Thüringens in Norddeutschland ein. Die Disposition der neuen Bardowicker Orgel ist bereits an anderer Stelle dieser Veröffentlichung abgedruckt, weshalb sie hier nicht noch

einmal aufgeführt werden muss. Die Tonhöhe der Orgel ist aufgrund des beheizbaren Domes auf 440 Hz bei 18° C angelegt, damit auch mit anderen Instrumenten ein gemeinsames Musizieren möglich ist.

Zu einem barocken Konzept gehört auch eine ungleich schwebende Stimmungsart, um die klanglichen Reize des Instrumentes zur vollen Entfaltung kommen zu lassen und kompositionsbedingte Spannungen darstellen zu können. Für den Bardowicker Dom wurde die wohltemperierte Bach/Kellner-Stimmung gewählt.

Die technische Anlage der Orgel

Spieltisch und Register: Der Spieltisch musste in das denkmalwerte Gehäuse von Furtwängler genau dort eingepasst werden, wo sich auch der Spieltisch der Vorgängerorgel befand. Beidseitig der barock gestalteten Manualklaviaturen befinden sich die Registerzüge in je

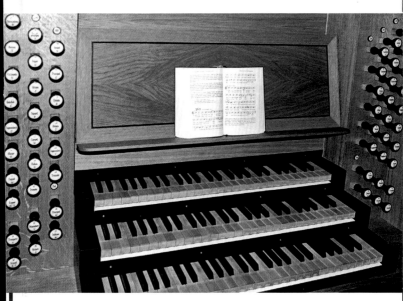

Der Spieltisch der neuen Orgel

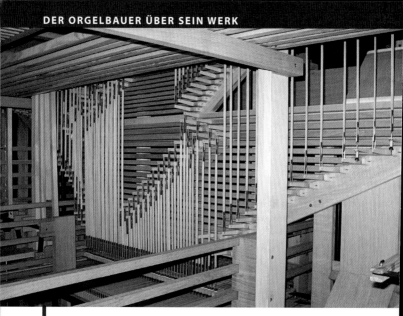

Blick auf die in historischer Bauform ausgeführte Tontraktur des neuen Orgelwerkes

drei Reihen als schwarz polierte Manubrien aus Obstholz mit eingelegten Porzellanschildern mit der Registerbeschriftung und der Fußtonzahl – außen für das Hauptwerk, in der Mitte für das Oberwerk und innen für das Brustwerk. Die Pedalregister sind abgesetzt beidseitig unter den Manualregistern angeordnet. Auch das Pedalklavier entspricht der barocken Tradition mit Schnabeltasten für die Obertasten und einer Tastensteigung von drei Prozent.

Ebenso werden im Inneren der Orgel Technologien verwendet, die aus der Barockzeit stammen. Die Windladen wurden in historischer Bauweise aus Eichenholz mit Fundamentbrettern hergestellt. Auch die Tonventile sind wie im 18. Jahrhundert doppelt beledert und angeschwänzt.

Tontraktur und Registertraktur: Die mechanische Tontraktur – also die mechanische Verbindung, die an den Tasten der Klaviaturen be-

ginnt – führt in historischer Bauform über Wellenrahmen aus Kiefernholz, Wellen aus Eichenholz und Trakturärmchen aus Weißbuchenholz bis zu den Tonventilen in der Windlade. Die Bewegung der Tasten wird mit dünnen Holzleisten aus Kiefernholz, genannt Abstrakten, bis zu den Tonventilen übertragen. Die an den Registerzügen am Spieltisch ansetzenden Zugstangen der Registertraktur bestehen aus Eichen- und Kiefernholz, die Wellen bestehen aus Eisen mit angeschweißten Ärmchen. Die Lagerung der Wellen erfolgt im Eichenholzrahmen.

Windanlage: Um eine Orgelpfeife zum Klingen zu bringen, benötigt man Luft, die in den Fuß einer Orgelpfeife geblasen werden muss. Im Orgelbau wird diese Luft als Wind bezeichnet. Alle Orgelteile, die den Wind erzeugen, den Wind speichern und den Wind weiterleiten, gehören zur Baugruppe der Windanlage.

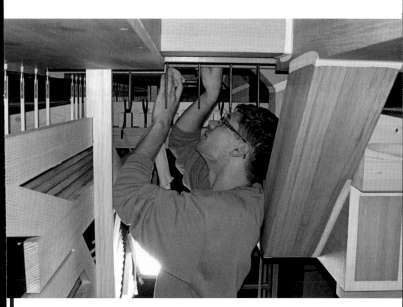

Arbeiten an der Windkanalanlage

In vergangenen Zeiten ohne elektrischen Strom wurde der Wind durch Bälgetreter (Kalkanten) mit menschlicher Kraft erzeugt. Der Kalkant pumpt mit seinem Körpergewicht einen Balg auf, der mit Gewichten versehen einen erhöhten Druck erzeugt. Diese komprimierte Luft wird über ein Kanalsystem bis in die Windladen unter die Pfeifen geführt. In der heutigen Zeit wird der Kalkant durch ein Elektrogebläse ersetzt.

In Bardowick befand sich eine funktionstüchtige Windanlage, die weiter genutzt werden konnte. Sechs Kastenbälge der Furtwängler-Orgel wurden in das neue Konzept integriert und wieder verwendet. Drei der sechs Kastenbälge sind angeschlossen und versorgen die Orgel mit Wind. Für das Oberwerk wurde ein zusätzlicher Einfaltenbalg nahe der Windlade eingebaut. Die vorhandene Tretanlage ist nicht wieder in Betrieb genommen worden. Die Windanlage erhielt einen neuen Ventilator in einem Schutzkasten im Balghaus im Turm. Der verwendete Winddruck beträgt in Bardowick für alle Windladen 83 Millimeter Wassersäule (mmWS). Die menschliche Lunge vermag einen Druck bis zu 1000 mmWS zu erzeugen.

Gerüstwerk und Gehäuse: Um die Windladen, Trakturen und Gangböden im Inneren der Orgel stabil zu lagern, wurde ein Gerüstwerk in einer soliden Balkenkonstruktion aus massiven Kiefernholzbalken gebaut. Die Gangböden wurden so angeordnet und bemessen, dass sie eine bequeme Zugänglichkeit zu allen Orgelteilen ermöglichen.

Das neogotische Orgelgehäuse aus Eichenholz ist eine sehr solide Konstruktion, die für den Orgelneubau um 1,50 Meter an ihren früheren Standort vorgezogen wurde. Damit sind die ursprüngliche Ansicht und die Raumproportionen wieder hergestellt, sodass sich das Instrument wie zur Erbauungszeit präsentiert.

Möge die neue Bardowicker Domorgel für viele Generationen zur Ehre Gottes und zur Freude der Gemeinde erklingen, die hohen Feste des Lebens würdig begleiten und den Trauernden Trost, Zuversicht und neuen Lebensmut mit ihren Klängen spenden.

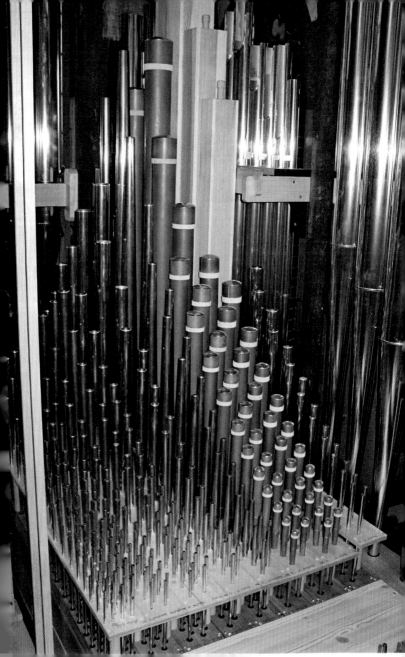

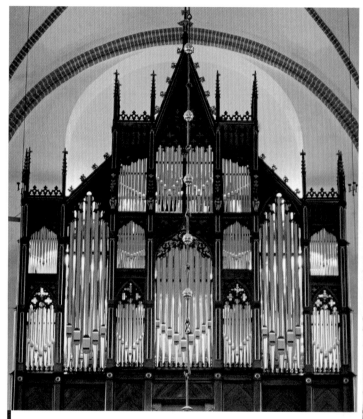

Festlich illuminiert präsentiert sich die Orgel nach der Errichtung des neuen Werkes und der Restaurierung des neogotischen Gehäuses.

Konzept und Lektorat: Christian Pietsch, Klosterklammer Hannover
Aufnahmen: Titelseite, S. 3 und 38: Klosterkammer Hannover. – S. 5, 7, 10, 13 und 32: Hans-Jürgen Wege, Lüneburg. – S. 8 und 33: Caroline Mennrich, Vögelsen. – S. 17, 21, 25, 34, 35 und 37: Schuke Potsdam-Orgelbau. – S. 31: Malte Lühr, Lüneburg. – Heftrückseite: Michael Imhof, Petersberg.
Druck: F&W Mediencenter, Kienberg

Rückseite: *Ansicht des Domes von Nordwesten*

Dom St. Peter und Paul Bardowick
Beim Dom 9, 21357 Bardowick

Tel. 04131/12 11 43
Fax 04131/12 05 007

E-Mail: buero@kirche-bardowick.de
Internet: www.kirche-bardowick.de

Besichtigungen und Führungen
Der Dom ist geöffnet
April bis September 9.00 – 17.00 Uhr
Oktober bis März 9.00 – 16.00 Uhr

Domführungen auf Anmeldung im Kirchenbüro:
Ev.-luth. Kirchengemeinde St. Peter und Paul Bardowick
Beim Dom 9, 21357 Bardowick
Montag – Freitag 9.00 – 11.00 Uhr, Donnerstag 16.30 – 18.30 Uhr

Der Dom St. Peter und Paul in Bardowick gelangte 1850 infolge der Auflösung des Chorherrenstifts Bardowick in das Eigentum des Allgemeinen Hannoverschen Klosterfonds und wird seither von der Klosterkammer Hannover unterhalten.

KLOSTERKAMMER
HANNOVER

**Niedersächsische
Landesbehörde und
Stiftungsorgan**

Eichstraße 4
30161 Hannover

Postfach 3325
30033 Hannover

Telefon: 0511/3 48 26 - 0
Telefax: 0511/3 48 26 - 299
www.klosterkammer.de
E-Mail: info@klosterkammer.de

ISBN 9783422023505

9 783422 023505

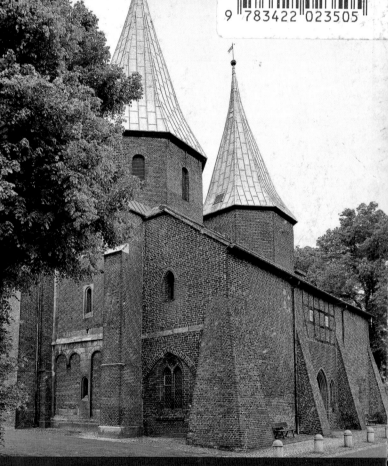

DKV-KUNSTFÜHRER NR. 675
(= KLOSTERKAMMER HANNOVER, Heft 9)
Erste Auflage 2012 · ISBN 978-3-422-02350-5
© Deutscher Kunstverlag GmbH Berlin München
Nymphenburger Straße 90e · 80636 München
www.deutscherkunstverlag.de